碑學與帖學書家墨跡

何紹基

曾迎三 編

上海辭書出版社

重新審視『碑帖之爭』

自晚近以來的二百餘年間，碑學、帖學、碑派以及碑帖之爭一度成爲中國書法史的一個基本脉絡。不過，需要説明的是，自清代中晚期至民國前期的書法史，基本仍然以碑派爲主流，而帖派則佔次要地位，這是一個基本史實。當然，在這個基本史實基礎之上，又有着帖學的復歸與碑帖之激蕩。這是因爲晚近以降的碑派話語權比較强大，而崇尚帖派之書家則不得不争話語權，故而有所謂『碑帖之争』。

其實所謂『碑帖之争』，在清代民國書家眼中，並不存在實際的概念之争（因爲清代民國人對於碑學、帖學的概念及內涵本就非常明晰，無需争論），而是話語權之争。所謂的概念之争，衹不過是後來人的一種錯覺或想象而已。當言言説者衆多，便以爲争論之事實，實際仍不過是一種話語言説。事實是，碑帖固然有分野，但彼時之書家在書法實踐中並不糾結於所謂概念之論争。

所以，其本質是碑帖之分，而非碑帖之争。

碑與碑派書法

就物質形態而言，所謂的碑，是指碑碣石刻書法，包括碑刻、石刻、墓志、摩崖、造像、磚瓦等，皆可籠統歸爲碑的形態。這是廣義之碑。但就內涵而言，書法意義上的碑派，則專指取法漢魏六朝之碑者，纔可認爲是真正意義上的碑派？是因爲，漢魏六朝之碑乃深具篆分之法。不過，碑派書法，朝之碑者。爲什麽説是取法漢魏六朝之碑者，

也可包括唐碑中之取法漢魏六朝碑之分意者。這纔是清代碑學家的真正取法要旨，離開了這個要旨，就談不上真正的碑學與碑派。譬如，唐人以後的碑，如宋代、明代的碑刻書法，是否也可納入清代的碑學範疇之中？當然不能。因爲，宋明人之碑，已了無六朝碑法之分意。

所以，既不能將碑派書法狹隘化，也不能將碑派書法泛論化。

那麽，何爲漢魏六朝碑法中的分意？這裏又涉及一個比較複雜的問題。所謂分意，也即分法，八分之法。以八分之法入書，這是晚近碑學家如包世臣、康有爲、沈曾植、曾熙、李瑞清等人經常提到的一個重要概念。八分之法，也即漢魏六朝時期的一個重要筆法，指書法筆法的一種逆勢之法。其盛於漢魏六朝而衰退於唐，至於宋明之際，則衰敗極矣。到了清代中晚期，隨着碑學的勃興，八分之法又大盛。故八分之復興，某種程度上亦是碑學之復興；碑學之復興，某種程度上亦是八分之復興。此爲晚近碑學書法之關捩。

另有一問題，亦是書學界一直比較關注的問題：取法唐碑者，又是否屬於碑派書家？我以爲這需要具體而論。唐代碑刻，有一個基本特點，即合南北兩派而爲一體。也就是説，既有北朝（北派，也即碑派）之筆法，亦有南朝（南派，也即帖派）之筆法，多合二爲一。顏真卿碑刻中，即多有北朝碑刻的影子，如《穆子容碑》《弔比干文》《元頊墓志》等，亦有篆籀筆法，顏氏習篆多從篆書大家李陽冰出。

但事實上我們一般多把顏真卿歸爲帖派書家範疇，那是因爲顏書更多

是南派『二王』一脉。同樣，歐陽詢、虞世南、褚遂良等初唐書家之碑刻，亦多接軌北朝碑志書法，而又融合南派筆法。但清人所謂的碑派書法，一般不提唐人。如果說是碑帖融合，我以爲這不妨可作爲碑帖融合之先聲。事實上，彼時之書家，並無碑帖融合之概念，而是創作實踐之使然，也就是事實本就如此。亦本該如此。焉知『二王』就不習北碑？此外，康有爲固然鼓吹『尊魏卑唐』，但事實則並不卑唐，這話裏藏有諸多玄機，其尊魏是實，卑唐亦是實，然其習書則並不卑唐，而是多取法於具有六朝分意之小唐碑，如《唐石亭記千秋亭記》即其一也。康氏行事、習書，論書往往不循常理，故讓後人不明就裏，以至於誤讀甚多。康氏之鄙薄唐碑，乃是鄙薄唐碑之了無六朝分意者，而其對於深具六朝分意之唐碑，則頗多推崇。沈曾植習書與康氏固然有別，然其行乃一也。沈氏習書雖包孕南北，涵括碑帖，出入簡牘碑版，然其實上仍然是以碑法寫帖，終究是碑派書家而非帖派。以碑寫帖，或以碑法改造帖法，是清代民國碑派書家的一大創造，李瑞清、鄭孝胥、張伯英、于右任等莫不如此，如果將他們歸爲帖派書家，或是以帖寫碑者，則屬誤讀。

帖與帖派書法

廣義之帖，泛指一切以毛筆書寫於紙、絹、帛、簡之上之墨跡，此以與碑石吉金等硬物質材料相區分者。簡言之，也就是指墨跡書法。然，狹義之帖，也即清代碑學家所說之帖，則專指摹刻於棗木板上之晉唐刻帖。也即是說，清代碑學家所說之帖學，並非是統指墨跡書法，而是指刻帖書法。既然是刻帖書法，則當然非第一手之墨跡原作了，而是依據原作摹刻之書，且多刻於棗木板上，故多有『棗木氣』。所謂『棗木氣』，多是匠氣，呆板氣之謂也，

也即缺乏鮮活生動之自然之氣。這纔是清代碑派書家反對學帖之緣故。自晉唐以迄於宋明時代的這一千多年間，帖派書法一度佔據中國書法史的半壁江山，尤其是其領銜者皆爲第一流之文人士大夫，達於巔峰，出現了王鐸、傅山、黃道周、倪元璐等大家。帖學到了晚明，故往往又易將帖學書法史作爲文人書法之一表徵。清初接續晚明餘緒，尚是帖學書風佔主導，一直到康乾之際，仍然是趙、董帖學書風的大行其道。

碑學與帖學

康有爲、包世臣、沈曾植等清代碑學家之所謂碑學、帖學概念，並非是我們今人理解之碑學、帖學概念，而是指狹義範疇，或者說有其嚴格定義。但由於古人著書，多不解釋其體概念，故而後人讀時，則往往發生誤判。這是因爲清代書論家多有深厚的經學功夫，其著述在運用概念時，已經過經學之審視，無需再詳細解釋。這是過去學問家的一種特有的話語表述方式，書論著述亦不例外。

正是由於對碑學、帖學之概念不能明晰，故往往對清代之碑學主張發生錯判，這也就導致後來者對碑學、帖學到底何者纔是取法第一手資料的爭論。

其實這種爭論，在清代書家那裏也並不真正存在，而衹不過是書家的審美好惡或取法偏向而已。關於誰纔是取法第一手資料的問題，後世論者也多有誤判。比如主張帖學者，一般認爲取法帖學，纔是第一手資料；而取法碑書者，則是第二手資料。這裏存在的誤讀在於：正如前所述，對帖學的概念未能釐清。如果按照狹義理解，帖學應該是取法宋明之刻帖者。

而這種刻帖，往往是二手、三手甚至是幾手資料，其真實面貌早已發生變化。而習碑者，之所以主張習漢魏六朝之碑，乃是因爲，漢魏六朝之碑刻書法，其鑿刻者往往也懂書法，故刻碑本身也是一種創作。所以，碑刻書法固然有書丹者，但工匠鑿刻的過程也是一種再創作，同樣可作爲第一手的書法文本。甚至，高明的工匠，在鑿刻時可能比書丹者更精於書法審美。這就是工匠書法作爲中國書法史中一個重要存在之原因。理解這個問題其實並不複雜，不妨以篆刻作爲例子。篆刻家在刻印之前，一般先書字。但對於一個篆刻者而言，書字衹是其中一方面，甚至並不是最主要方面，而刀法纔是其中的重中之重。

事實上，碑學書家並不排斥作爲第一手資料的墨跡書法，不但不排斥，反而主張必須學第一手的墨跡材料。無論是阮元、包世臣、康有爲，還是沈曾植、梁啓超、曾熙、李瑞清、張伯英等，均不排斥學第一手的墨跡材料。但不能認爲學第一手的墨跡材料者就一定是帖學，而取法碑刻者就一定是碑學。這衹是一種表面的理解。若如此，則豈不是秦漢簡牘帛書也屬於帖學範疇？宋人碑刻也屬於碑學範疇？

之所以作如上之辨析，非是糾結於碑帖之概念，而是辨其名實。碑帖確有分野，但絕非是作無謂之爭。事實上，碑帖之別，在清代民國書家間基本界限分明。如鄧石如、伊秉綬、張裕釗、趙之謙、徐三庚、康有爲、陳鴻壽、張祖翼、李文田、吳昌碩、梁啓超、鄭孝胥、曾熙、李瑞清、張伯英、張大千、陸維釗、沙孟海等，應劃爲碑學書家。並不是説他們就不學帖，而是其即使學帖，也是以碑法入帖，也即以漢魏六朝之碑法入帖。而諸如張照、梁同書、劉墉、鐵保、吳雲、翁方綱、翁同龢、劉春霖、譚延闓、溥儒、沈尹默、

白蕉、潘伯鷹、馬公愚等，則一般歸爲帖學書家。另有一些在碑帖融合上有突出成就者，如何紹基、沈曾植等，貌似可歸於碑帖兼融一派，但事實上他們在碑上成就更大。其實以上書家於碑帖均有兼涉，衹不過涉獵程度不同而已。但需要特別強調的是，碑學書家寫帖和帖學書家寫碑，也是有明顯分野的。碑學書家仍以碑的筆法寫帖，帖學書家仍以帖的筆法寫碑。故碑學書家寫帖者，仍不影響其爲碑派，帖學書家寫碑者，仍不影響其爲帖派。

本編之要義

故本編之要義，即在於通過對晚近以來碑學書家與帖學書家之墨跡作品與書論文本之編選，重新審視『碑帖之爭』之真正要旨。基於此，本編擇選晚近以來卓有成就之碑學書家與帖學書家，擷拾其代表性作品各爲一編，獨立成冊。並依據書家生年，先期推出梁同書、伊秉綬、何紹基、吳昌碩、沈曾植、曾熙、譚延闓、溥儒、張大千、潘伯鷹等，由曾熙後裔曾迎三先生選編，每集邀相關專家學者撰文。在作品編選上，注重可靠性、代表性、藝術性、時代性等要素，並注意將作品文本與書家書論、當時及後世之權威評價等相結合，注重作品文本與文字文本的互相補益。本編宗旨非在於評判碑學與帖學之優劣，亦非在於言其隔膜與分野，而在於從第一手的墨跡作品文本上，昭示碑學與帖學之並臻發展，以彰明於今世之讀者，期有以補益者也。

是爲序。

朱中原　於癸卯中秋

（作者係藝術史學家，書法理論家，

《中國書法》雜志原編輯部主任）

何紹基（1799—1873）

何紹基（1799—1873），字子貞，號東洲山人，東洲居士，晚號蝯叟，湖南道州（今道縣）人，人稱『何道州』。何紹基為清道光十六年（1836）進士，共經歷了嘉慶、道光、咸豐和同治四個朝代。一生對經學、史學、小學、詩文、書畫及金石碑版的考訂鑒賞無不精通，其中以書法成就最高，有『晚清書法第一人』之譽。專著有後人集編的《東洲草堂金石跋》《東洲草堂詩鈔》《東洲草堂文鈔》等。

何紹基年幼時接受了良好的教育，其父親何凌漢益力於學，家學影響，從青年時期起何紹基就有着浩然之氣和家國情懷。

在習書取法上，何紹基早年、中年多習顏真卿書，且着重學碑刻，如《李元靖碑》《大唐中興頌碑》《麻姑仙壇記》等。因當時樸學興起，金石考據成了部分讀書人追隨的潮流和風氣，故何紹基亦取法北朝書法，如《張黑女墓志》。除取法碑刻外，何紹基帖融合的創作，並進行碑帖融合的創作，得顏體博大氣象。晚年何紹基涉足大篆和漢碑，馬宗霍說：『（何紹基）晚喜分篆，周金漢石，無不臨摹，融入行草。』何紹基廣泛臨摹《秦詔版》《石鼓文》《毛公鼎》《楚公鼎》《張遷碑》《衡方碑》《史晨碑》等，把大篆、漢碑的用筆、結體、綫條融入行書，通過對篆、隸、行、楷的雜糅，呈現出自己獨特的風格面貌。

何紹基書學觀念是在當時的學術大環境下形成的，在帖學沒落的歷史時期，他熱衷金石碑帖鑒藏，以其嚴謹的學書態度和持之以恒的書法實踐，有了創造性的發展。他有『學書重骨不重姿』『書家須自立門戶，其旨在熔鑄古人，自成一家』以及『化篆分入楷』等思想。

何紹基將碑帖有機地結合起來，取碑帖衆家之長，既不隨波逐流也不固步自封，善於思考與創造。他將篆、隸筆法中古質厚重、遲澀凝重的特點融入到楷書的創造中，堅持橫平豎直的作書準則和重骨輕姿的書學理念，追求篆隸古意。他在《跋道因碑拓本》中這樣描述自己的學書理想：『余學書四十餘年，溯源篆分，楷法則由北朝求篆分入真楷之緒。』

何紹基書寫講求鋒正筆直、盤曲縱送、通身力到，使筆畫達到『真圓』的效果，書寫中更多呈現出圓厚古樸、蒼茫有力的點畫，整體字勢端正、大氣磅礴、雄渾厚重，其融會貫通式的風格影響了一批優秀書家。他堅持以發展的眼光看待書法，堅持個性與創造性，他說：『豎起脊梁，立定腳跟，書雖一藝，與性道通，故自有大根巨在。』何紹基一生臨古不輟，他的書法實踐體現着他的才情、性格、文化理念與人生理想。

<div align="right">宋天慶</div>

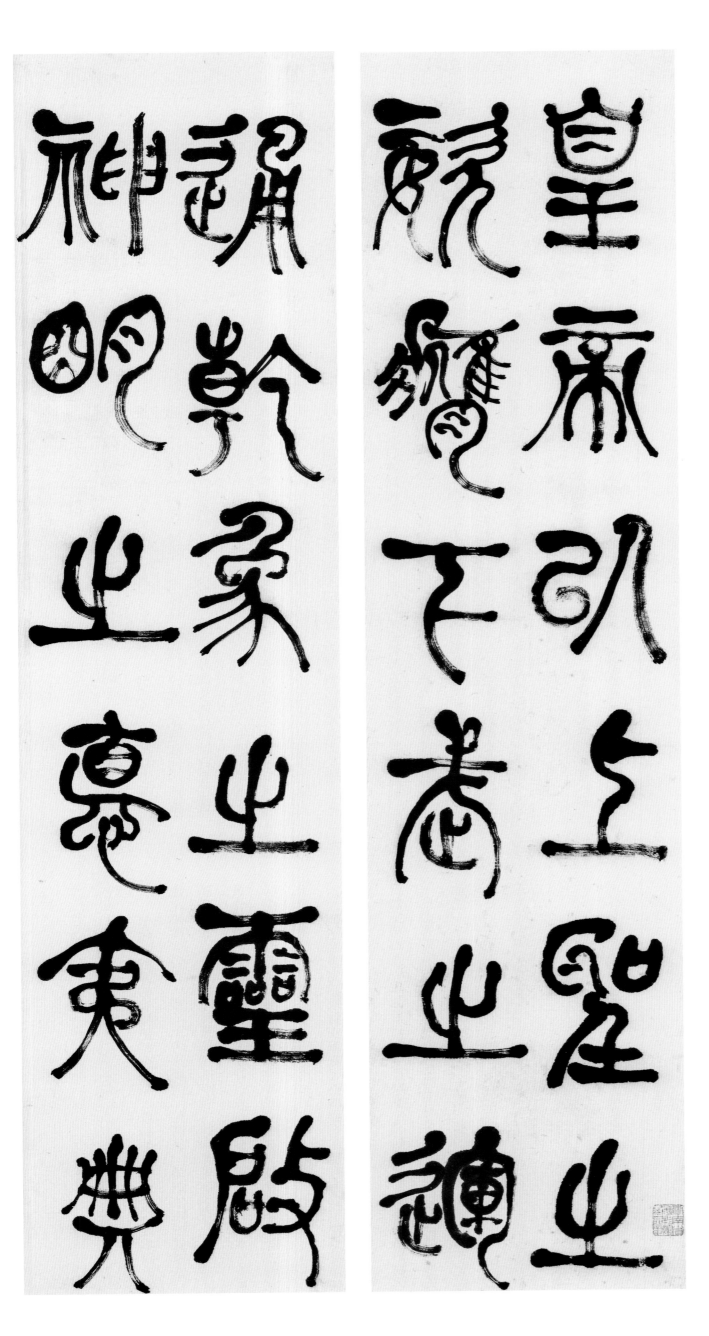

篆書四屏

紙本　縱一二六釐米　橫三二釐米　一八六七年

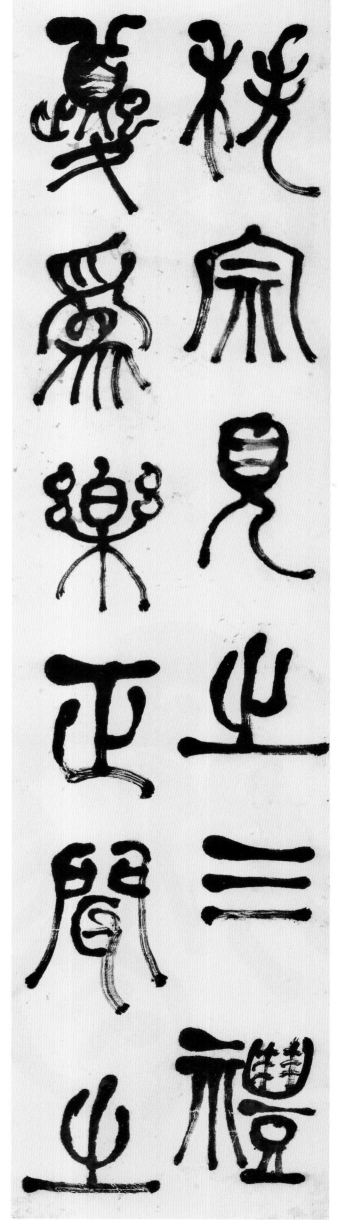

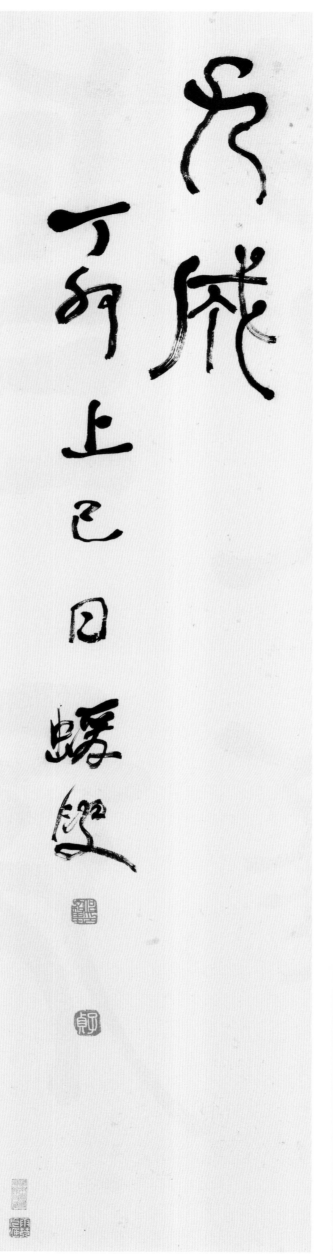

丁卯上巳日 猨臂

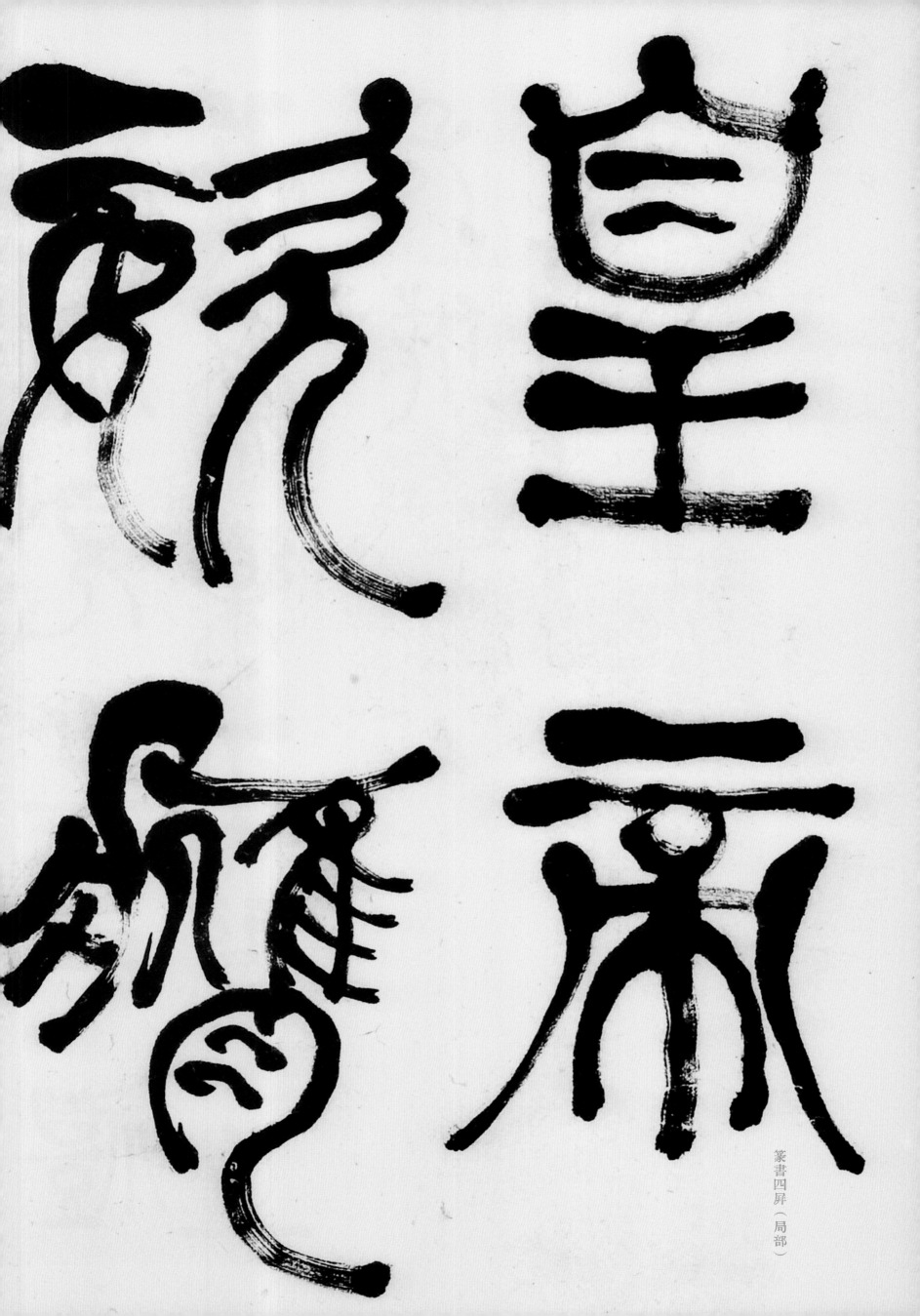

神情讜明贄

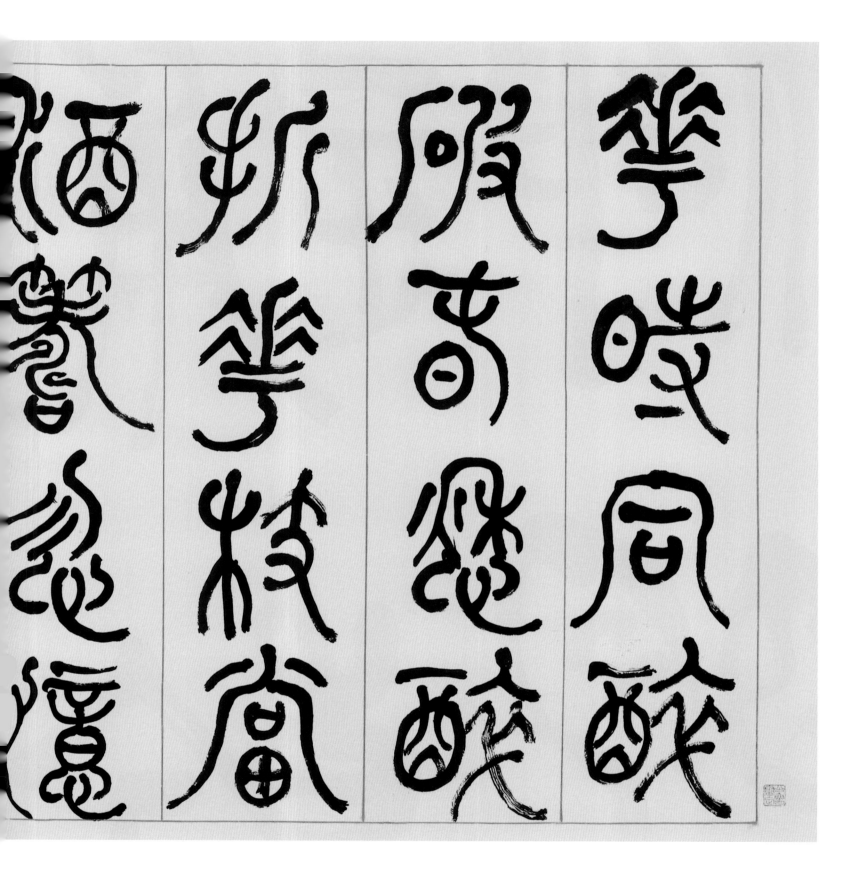

篆書橫幅

紙本
縱六一釐米
橫一二七釐米
年代不詳

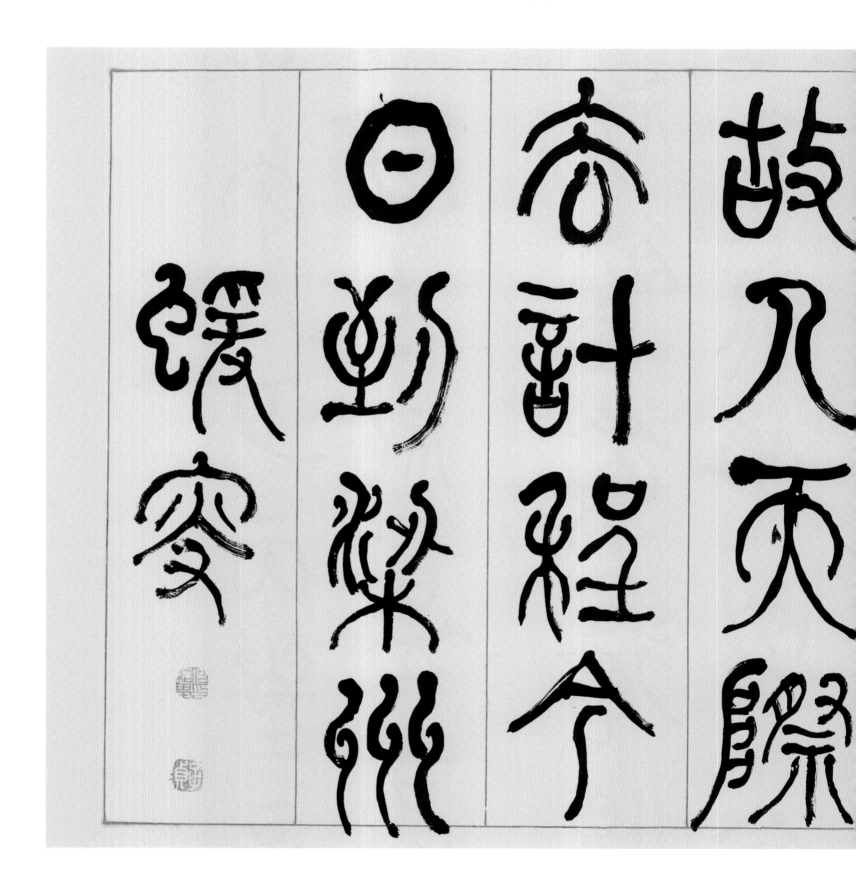

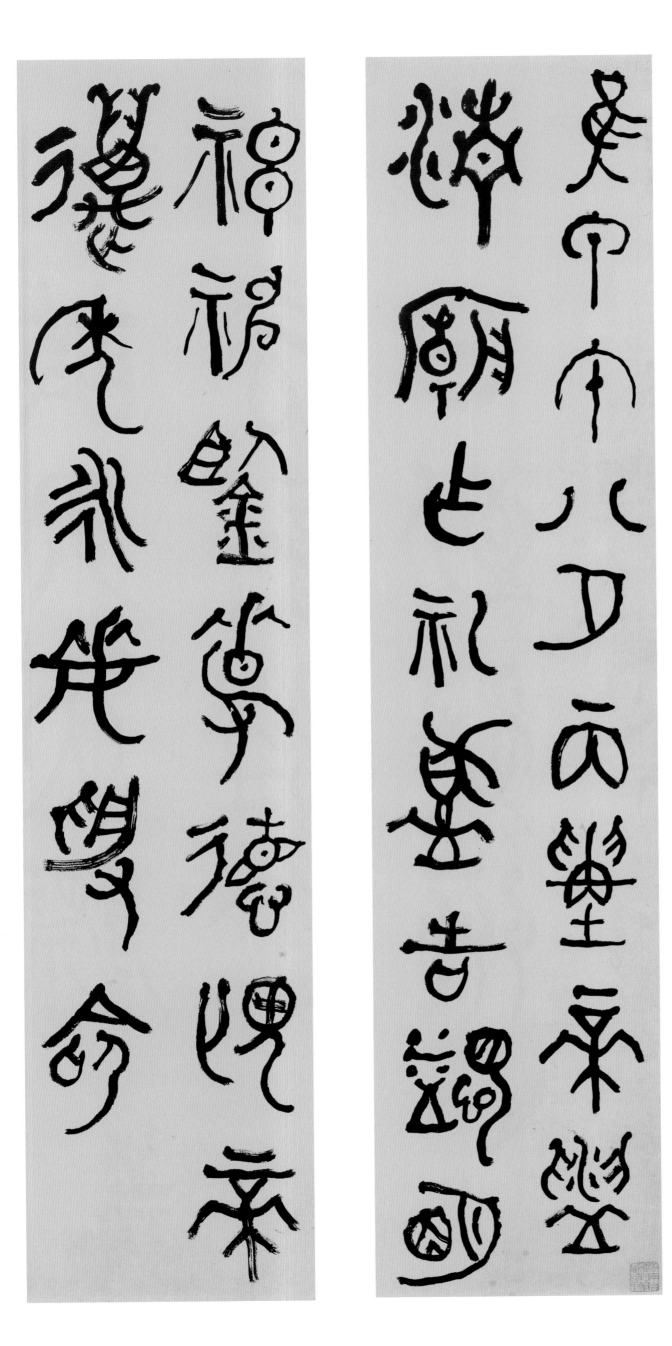

篆書四屏

紙本　縱一三三釐米　橫三〇釐米　年代不詳

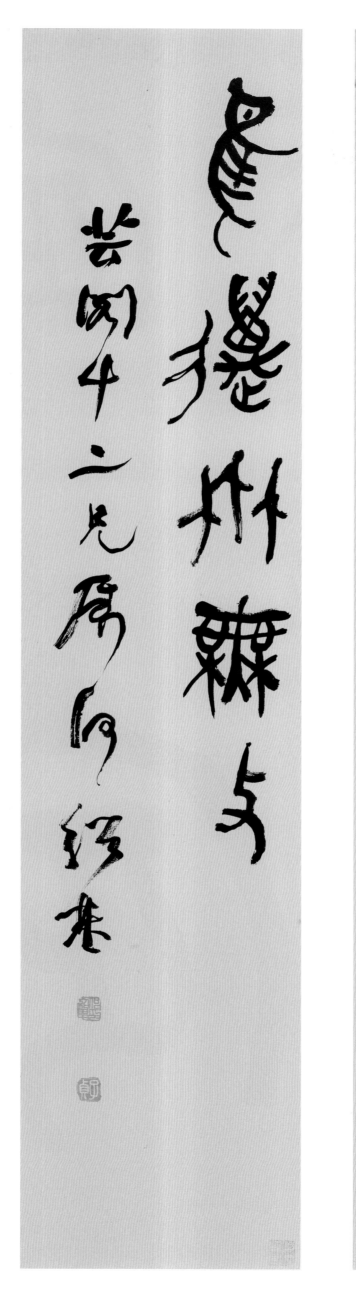

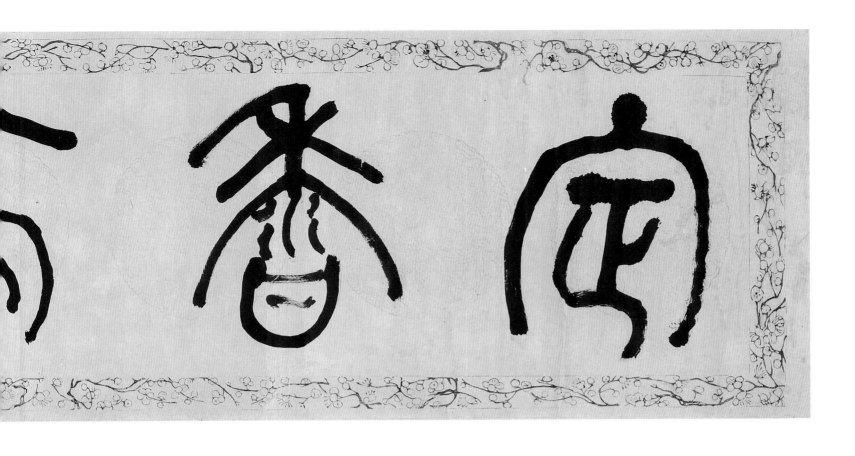

紙本　縱三一釐米　橫一三〇釐米　一八六二年　　　篆書《定香亭》匾額

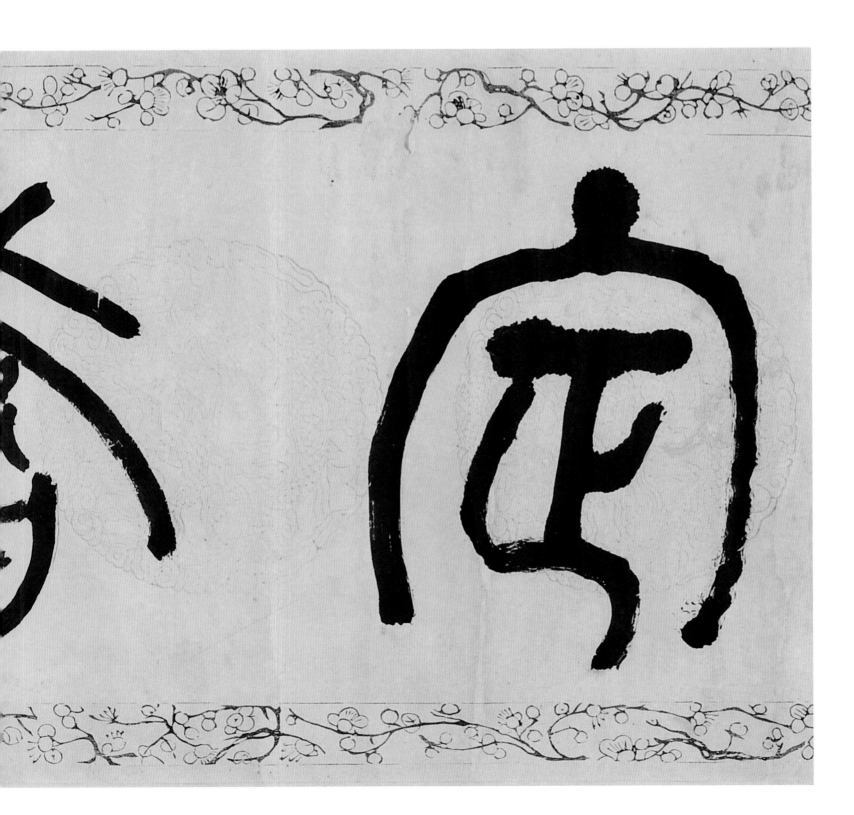

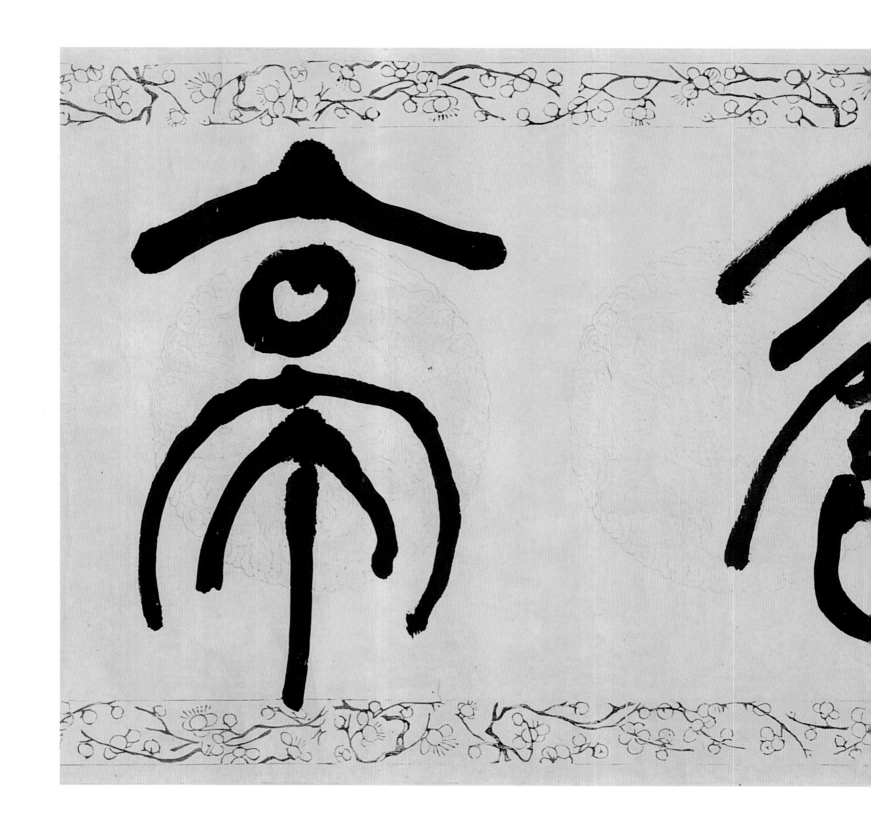

何
紹
基

院文達師舊
題也基隨侍
先文安公皙學
游息於此老作
浙游浥下檻馬
壽衡館丈曆
為補篆舊題
蓋欵於兵燹矣
同治庚午秋道
州何紹基謹記

赫 剋　三 歌
赫 克　國 巚
明 長　三 德
后 克　國 璨
梁 君　清 降
嘉 牧　平 豐
惟 守　詠 稔

節臨《西狹頌銘》四屏

紙本　縱一三七釐米　橫三四釐米　年代不詳

16

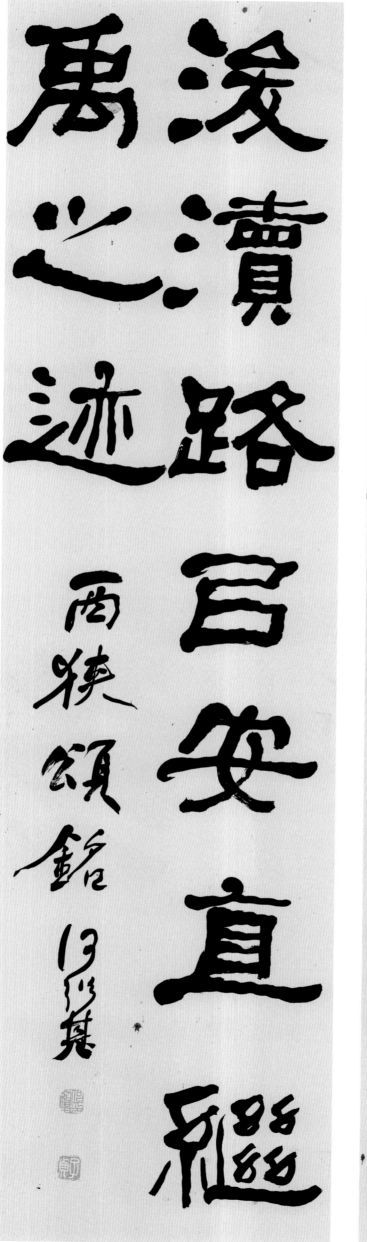

民已俱植威恩立

隆遠人賓服鑲山

禹後瀆路已安直繼

萬之迹

兩狭頌銘　何紹基

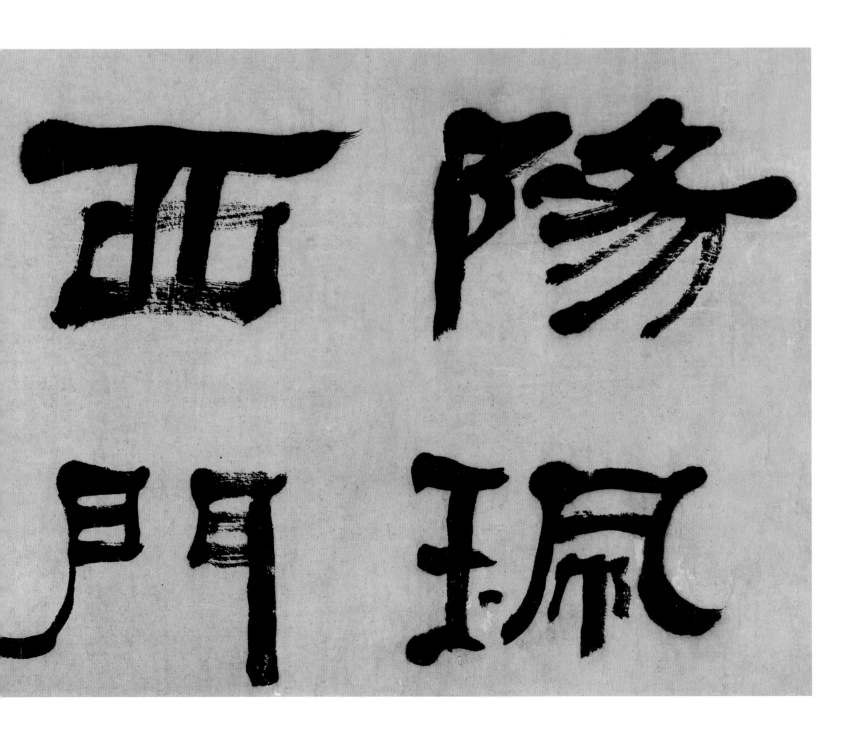

節臨《張遷碑》　　紙本　縱四七釐米　橫一六五釐米　年代不詳

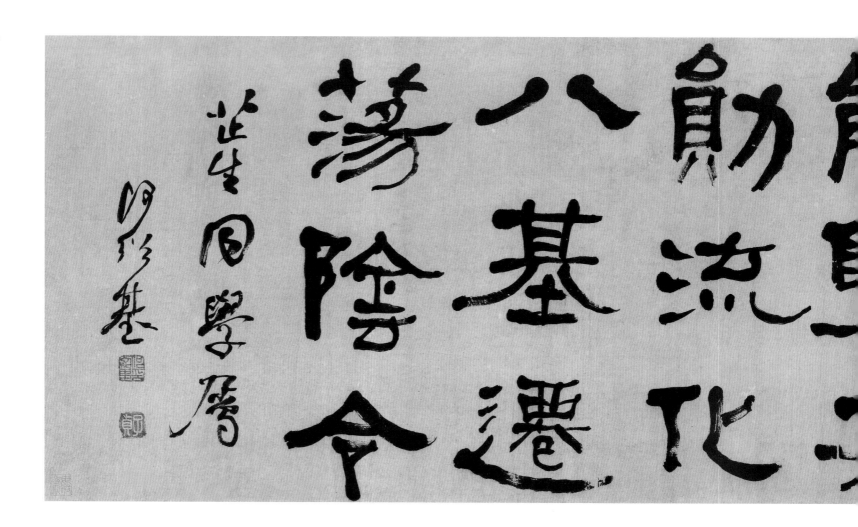

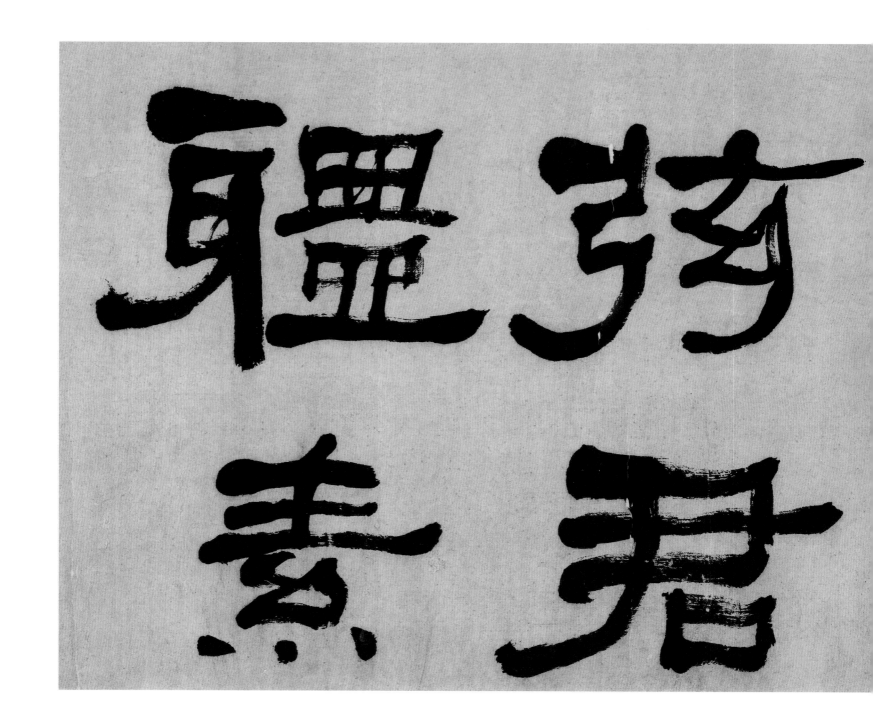

隸書七言聯

紙本　縱一六六釐米　橫四三釐米　年代不詳

先大父肄書德篆分入手故行楷兼有篆分之意襲往來嘗專習篆分也至六十歲當

咸豐戊午年己未閒始專八分書每日皆有課程日書數百字自此至七十歲十年中東京

酌無多酒偏餘味

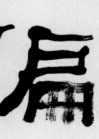

諸碑臨寫殆遍而於禮器張遷兩碑尤不深嗜多臨至百數十通有為親友索去者有因惜紙兩兩

閒不喧詩政自嘉

面書之者今家中所存僅數十本耳

此聯乃晚年筆非甚徑玄而元傲孤宕之氣自不可掩人知重先大父書

而不畫知其用力之專勤如此也受謹識之宣統己酉春日道州何維樸

嚴嚴白石　峻極太清　皓皓素質　因體為名

惟山降神　毓士挺生　濟濟俊乂　朝野充區

災害不起　五穀孰成　乃依無極　聖朝見聽

遂興靈宮　於山之陽　營宇之制　是度是量

四時禋祀　不愆不忒　擇其令辰　進其馨香

華殿清閒　蕭雍顯相　元圖靈象　穆穆皇皇

卜云其吉　終然永歲　匪奢匪儉　率由舊章

犧牲玉帛　柔稷稻粱　神降嘉祉　萬壽無疆

子子孫孫　永永番昌　光和六年　常山相南

陽馮巡字　柔祖元氏　令京兆新　豐王翊字

元輔長史　潁川申屠　熊丞河南　苹邵左尉

上郡白土　樊璋祠祀　掾吳宜

何紹基書

（题跋）……吳昌碩題

節錄《東漢白石神君碑》
十二開

紙本
縱二八釐米
橫三四釐米
年代不詳

嚴嚴白石
峻極太清
皓素質
因體為名

節錄《東漢白石神君碑》
十二屏之一

紙本
縱二八釐米
橫三四釐米
年代不詳

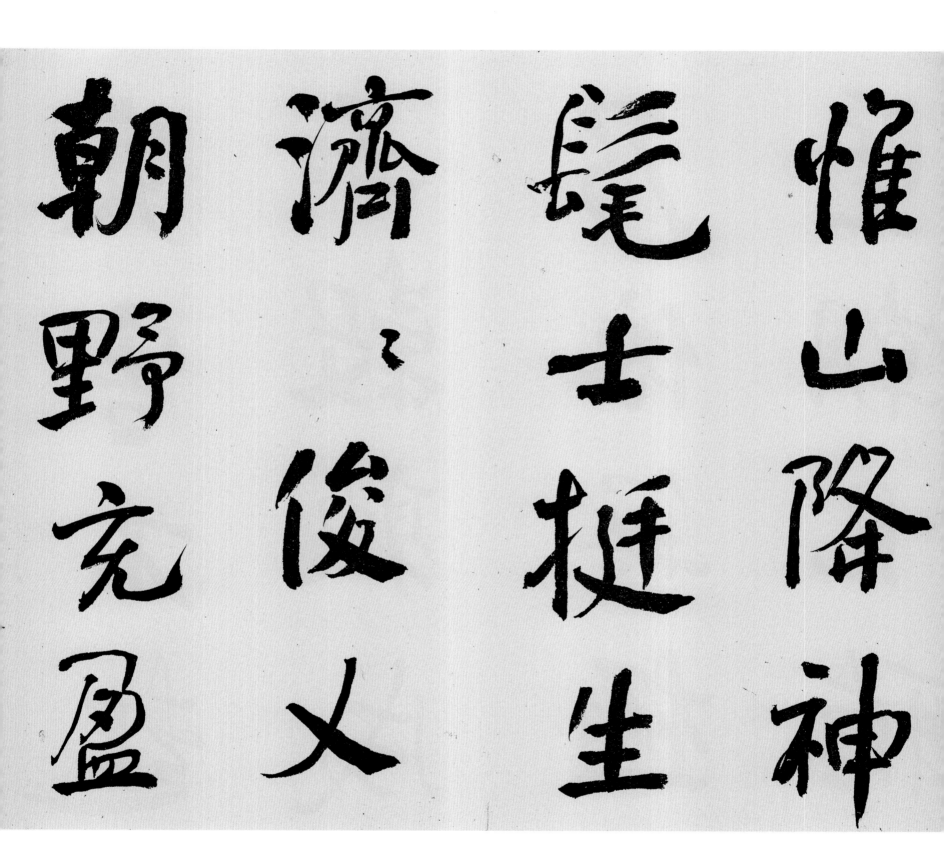

惟山降神

髦士挺生

濟濟俊乂

朝野克盈

節錄《東漢白石神君碑》
十二開之二

聖朝見聽

乃依無極

五穀孰成

災害不起

遂興靈宮

於山之陽

營宇之制

是度是量

四時禋祀

不愆不忘

擇其令辰

進其馨香

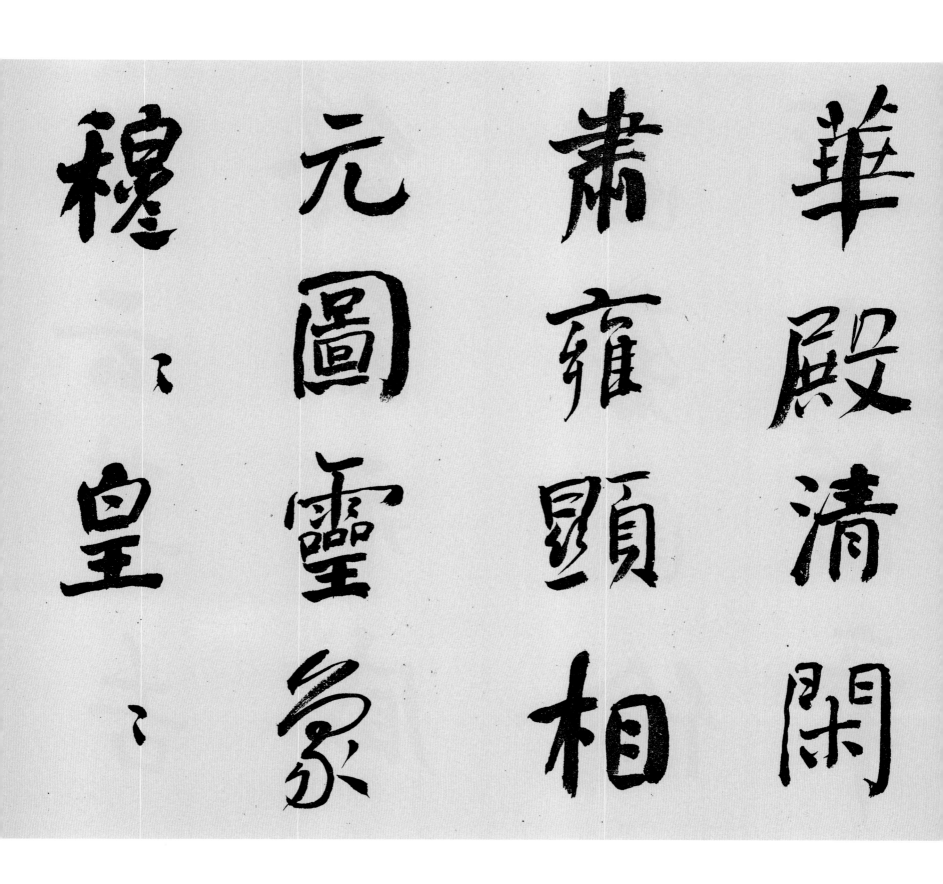

華殿清閑

蕭雍顯相

元圖靈象

穆穆皇

卜云其吉

終然永咸

匪奮匪儉

率由舊章

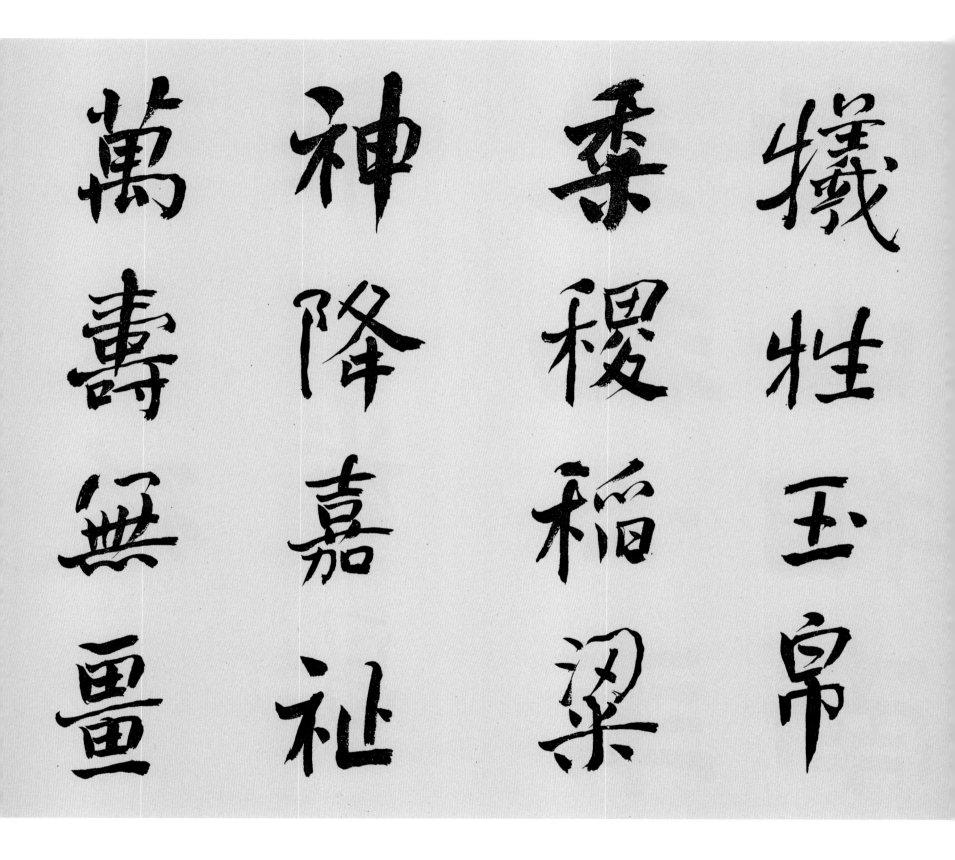

犧牲玉帛

桼稷稻粱

神降嘉祉

萬壽無疆

節錄《東漢白石神君碑》
十二開之八

常山相南丰
光和六丰
永々當昌
子々孫々

陽馮巡字

柔祖元氏

令京兆新

豐王翊字

節錄《東漢白石神君碑》
十二開之十

元輔長史

潁川申屠

熊丞河南

棽邵左尉

上郡白玉

樊璟祠祀

何紹基書

掾吳宜

楷書節錄蘇軾《石鼓歌》四屏

紙本　縱一七一釐米　橫四五釐米　一八五五年

冬十二月歲辛丑我初從政見魯叟舊
聞石鼓今見之文字鬱律蛟蛇走細觀
初以指畫肚欲讀嗟如箝在口韓公好
古生已遲我今況又百年後強尋偏旁

濯嘉禾秀莨莠漂流百戰偶然存獨
千載誰與友上追軒頡相唯諾下揖冰
斯同轂轂憶昔周宣歌鴻鴈當時籀史
變蝌斗厭亂人方思聖賢中興天為生

椎指畫時得一二遺八九我車既攻馬

既同其魚維鱄貫之柳古器縱橫猶識

鼎眾星錯落僅名斗糜糊半已似瘢眠

詰曲猶能辨眼肘娟娟缺月隱雲霧濯

者者東征徐鹵闞鑢虎北伏犬戎隨揩

象胥雜沓貢狼鹿方召聯嗣賜圭鹵遂卯

因鼓鼙思壯士豈為敂擊煩矇瞍乙

秋日書於成都官廨　蝯叟何紹基

衛洲墨寶

篠崎先生秋賞
清道人

鴻荒上
古洪崖
仙見自
堯時丙
子年隋
唐二代
復相見
往三始
有名蹟

紙本　縱三四釐米　橫一五一釐米　年代不詳　　　行書手卷

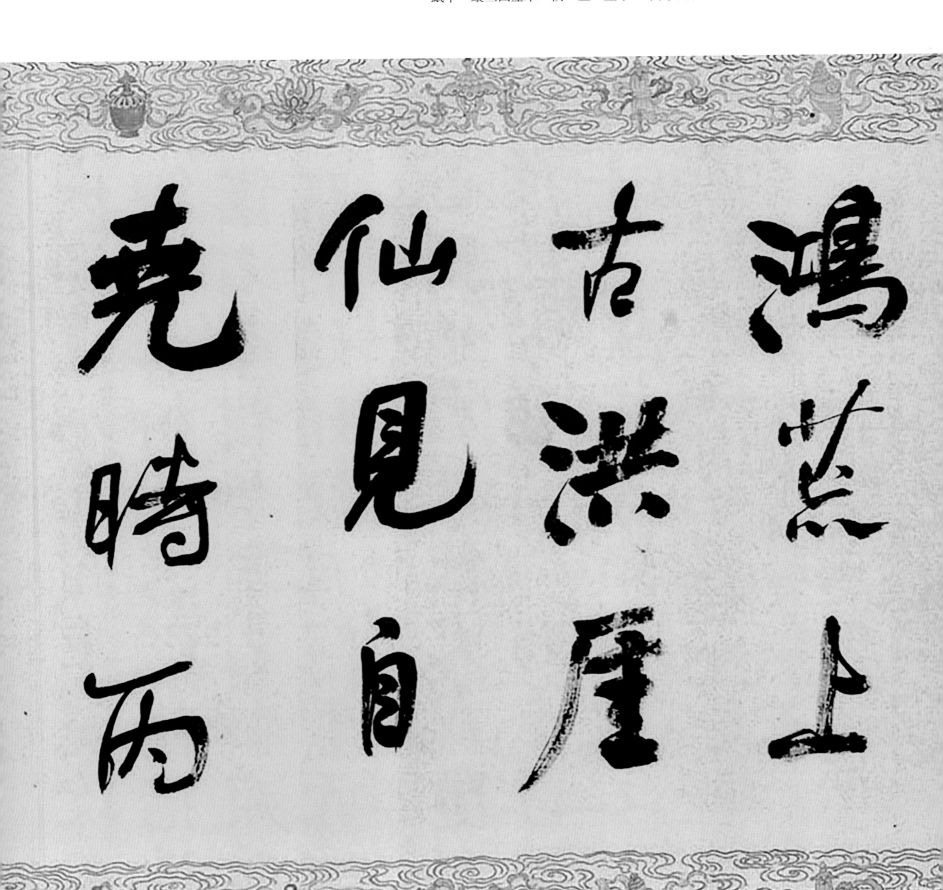

子
年
隋唐
二
代復
相
見往
往
始好

大瓢酒
溜正朽
俱齊懸
丹朱一天厚
何紹基

道州何子貞先生為
國朝第一書家其書
實在劉石菴鄧石如
之上大約近代論書者
尊碑則主鄧而絀劉然
言帖則重劉而絀鄧然
石菴令隸俊絜在梁巘之
間其篆雖志在兩京遂
石菴相國陵香光入晚
年以鍾太傅古拙橫厚
嘉使氣京以漢法也劉
三筆變其面京樂晚漢
人無一筆倍唐以後晚
年伯篆隸行帥其
變化莫測出此卷乃其中
歲三書筆力已自鶯絕
輕圓石脫董氣何道州
魯公入隸以張里女筆法
碑規極尚是顏法也
其規極尚收藏極富
又好書畫收藏極富
西能如好何書名有以
知兄尋常鑒賞家兩
能及也雨辰一月
濟道人

有名蹟

傅鐘術

長橞尚

大瓢酒

溜玉枸俱齋懸

丹来一夏厝

何經基

余杜白鶴新居鄧道士忽
叩門時已三鼓月色如霜
有衣桄榔葉手持斗酒
丰神英發曰子嘗真一酒
乎就坐各飲數杯擊節
高歌合江亭下風起水涌
大魚皆出仙出一書授余乃
真一酒法及情養九事既
別恍然

菘滕二元屬 何紹基

行書節錄蘇軾《仇池筆記》

紙本 直徑二五釐米 年代不詳

行書七言聯

紙本　縱一二八釐米　橫三○釐米　年代不詳

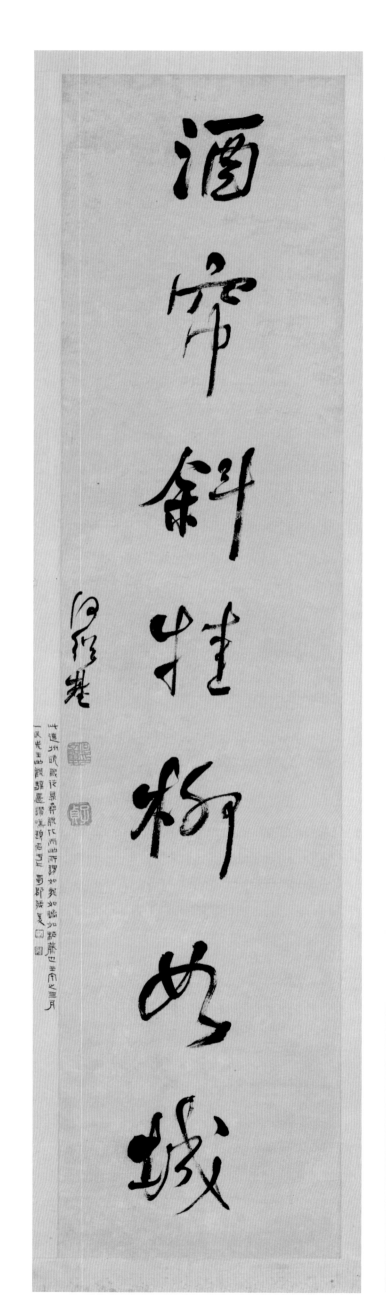

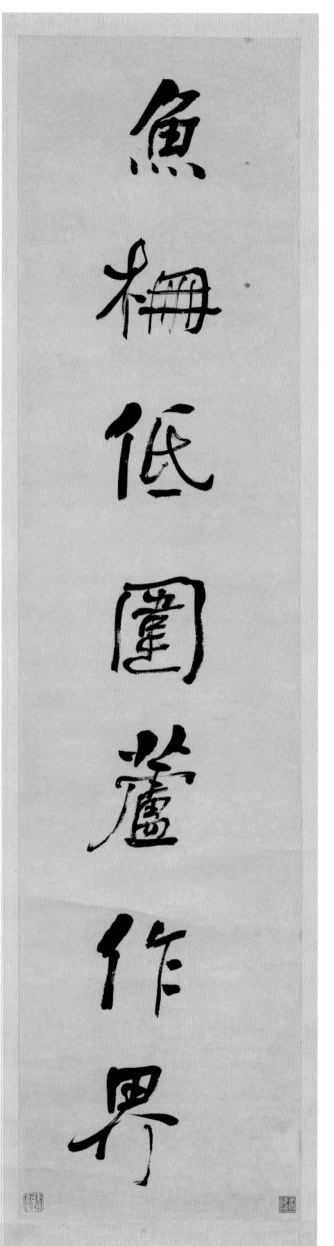

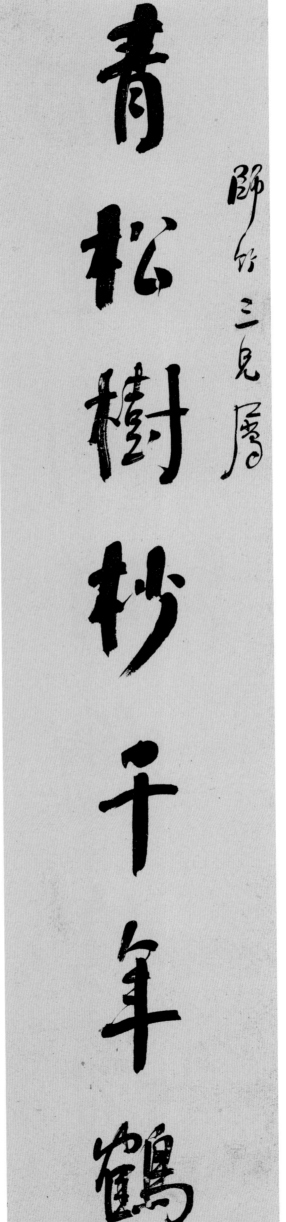

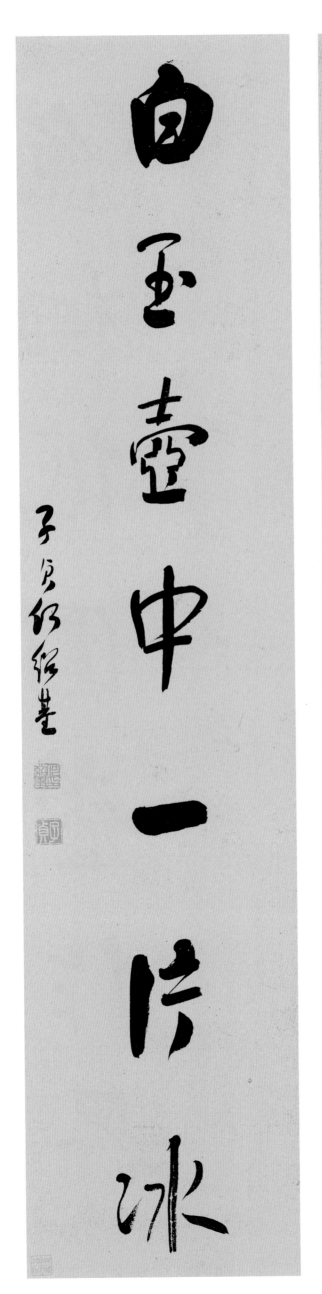

青松樹秒千年鶴

師竹三兄屬

由玉壺申一片冰

子貞何紹基

行書七言聯

紙本　縱一二四釐米　橫二七釐米　年代不詳

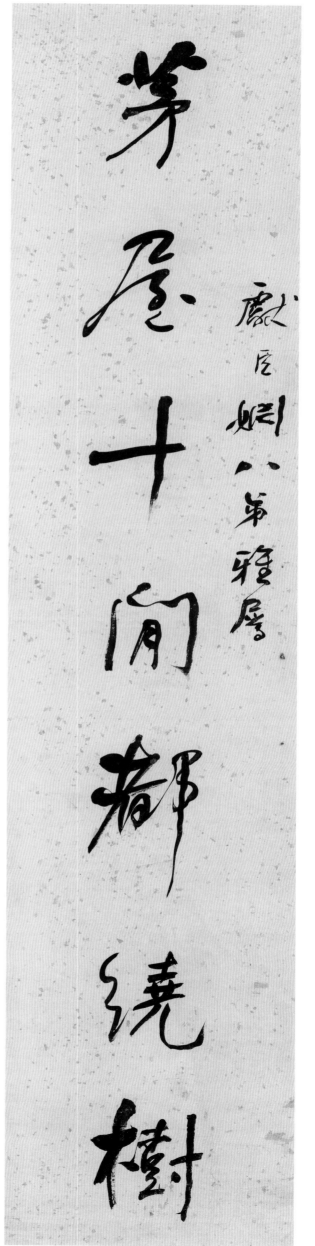

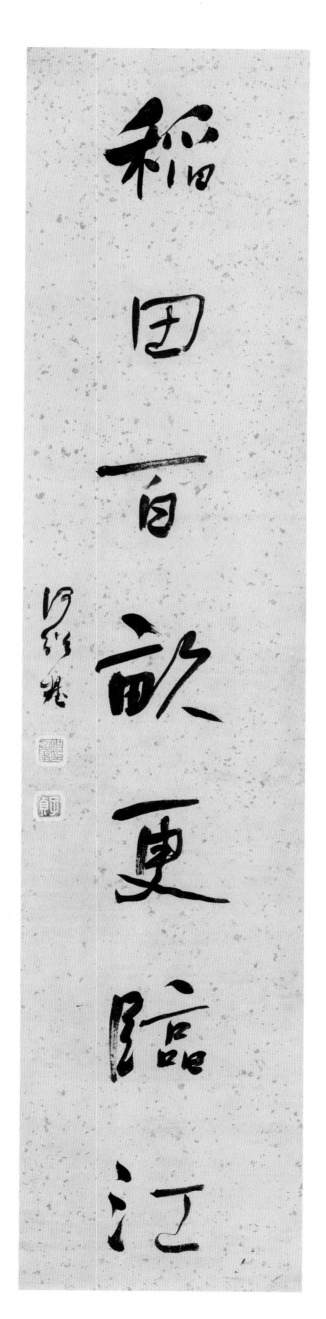

行書七言聯

紙本　縱一二六釐米　橫二八釐米　年代不詳

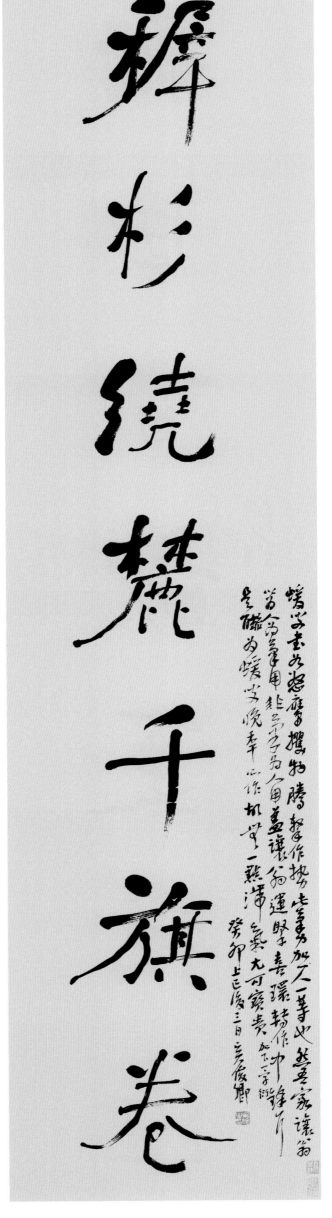

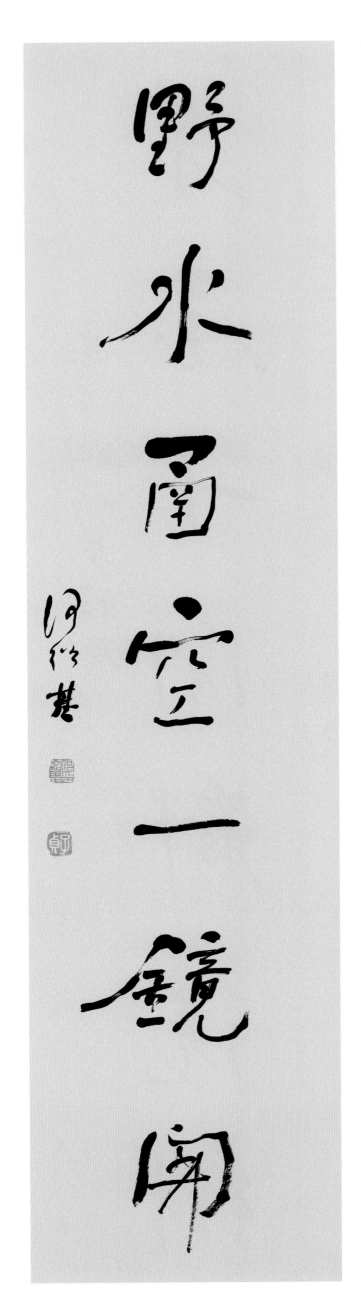

行書七言聯

紙本　縱一三一釐米　橫三一釐米　年代不詳

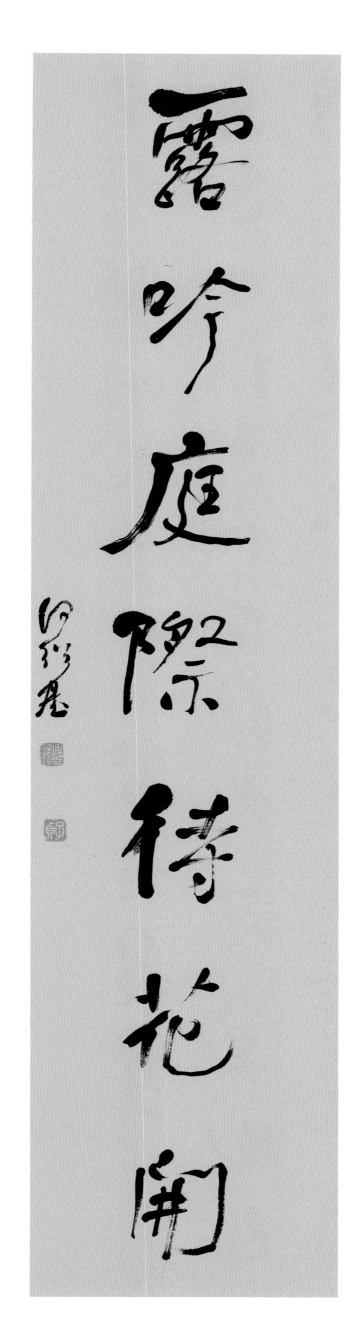
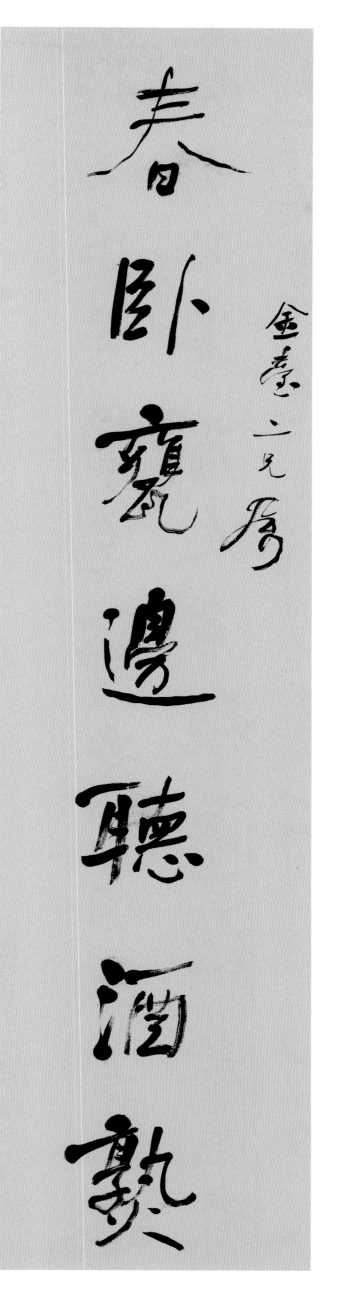

行書七言聯

紙本　縱一四二釐米　橫三五釐米　年代不詳

行書四屏

紙本　縱一二八釐米　橫三二釐米　年代不詳

王郎榮州人文行皆超絕筆力
有餘去諍不風可收拾蜀也自
蜀遣人來見必魯直左黔涪當

往見汝衍書為先容姜其有奇志
收為作書眉人有程邁讀者思者
士文盡先王郎蓋師之也西人

喫者致寢之臭而与不肖有親又
歡往於魯雀其寃益未易量
也日昨夜偶與宓歡酒數杯鐙下作

李端叔書之作太虛書便睡令台
覆親端叔書粗悉齊太寃書又
及余雜亂信筆夜之醉甚也 蝯叟

臣聞象際元通宣以明昧
岨運幽崖遙現不以人靈
異謀威書辟諧既信其緒
緣鱗丹字弥賾其文是以
業萼鴻經煙露呈昭精
昭景緯則川岳發華故寶
鼎曰雲瑞集軒世芝房赤雁
祥委劉牢元石鴻鐘遠炳
晉室玉璧彜器近耀皇宗
自大明乘規泰始疊矩朱
鬒素罷之至史不絕書奇葉
珍柯之獻府無虛月今懋
歷啟圖靈基再固歲以
來禎應四塞近獲豫州刺史

劉懷珍解稱所統建寧郡
建寧縣昌村民於萬山中
採藥忽聞異響徑往尋得石上得
銅鐘一枚長二尺一寸遠象
古鑄近乖今製又州界之內
通越壑跨水合為一幹方之
城縣山中獲躑草一株交柯攢
舊說弥渡為貴宣城西統臨
藝紫蓋黃裏貞潤暐煜自然
天華採綴時寶包不變
炳撲有徵近獲吳興太守臣王
炳云十一月二十九日解稱其
臧縣令臣張攄解稱其月二

真草行書冊十三開

紙本
縱十八釐米
橫二四釐米
年代不詳

48

何紹基

上段

陰又東太守臣腦解所統武進
令臣紀法宗云十一月十日解釋
其月二十四日又降甘露降於彭山松
樹至九日又降如初臣以祥緯
雜遝星燭波連斯乃靈跡深
覃睿裒貫感理應寫順祇畏
涵秘稽往徵古僉欣卅泰瑤光
日闡玉繩承休謹拜表遣篆
長史叅軍臣姓名奉銅鍾芝
草以聞

十七日先書字差大可遠觀
亦不能佳大字難於結密而無間
小字難於寬綽而有餘
先聖以東粗元他佳觀
吾衰病久矣
夢中得句以為未及逮
勢中得句未及
眼見病孫若此但
三月而飢未能行
畫屏去萬事付懶惰
吾聞古書法守駿莫
以躁世浮筆苦駿眾
申絡爵騄雌張烏已

中段

和子由論書

吾雖不善書曉書莫如
我苟能通其意常謂
不學可貌妍容有矉
美何妨橢端莊雜流麗
剛健含婀娜好之每自
譏不謂子亦頗書成輒
棄去謬被旁人裹
勢本闊略結束入細
麼子詩亦見推語重未
敢荷迎來文學射為
薄慈定等為好竟等
咸不精安用盼何當
畫屏去萬事付懶惰
吾聞古書法守駿莫
以躁世浮筆苦駿眾
申絡爵騄雌張烏已

撰陳山岳詩集序
引雪堂印林之說見王棠友
許印林梅莫逆交放說文往時
之成得其校正之力為多又與曰
安邦王筠曹雄其於岳便有文名
進士小學與先山岳道光
陳山嵋字雪堂益都人道光

雪堂先生雅屬
子貞書何紹基

二月望日梅晚幽看此地
苦佗之慰道容時之懷
妹不恨坡圖福雲嗟芳
筆粗吾深桃杏凱笑咽
若靈孤

臣聞象際元通豈以明昧
岨運幽崖遙現不以人靈
異謀威書辟誥既信其緣
綠鱗丹字弥驗其文是以
業藹鴻經則煙露呈炤精
昭景緯則川岳發華故寶
鼎白雲瑞集軒世芝房赤雁
祥委劉年元石鴻鐘遠炳
晉室玉璧彝器近耀皇宗
自大明乘規泰始疊矩朱
髫眷素髦之至史不絕書奇葉
珍柯之獻府無虛月今懋
歷啟圖靈基再固頃歲以人
来禎應四塞近獲豫州刺史

眞草行書冊十三開之一

紙本
縱十八釐米
横二四釐米
年代不詳

劉懷彌解稱所統建寧郡
建寧縣昌村民於萬山中
採藥忽聞異響從石上得
銅鐘一枚長二尺一寸遠象
古鑄近乖今製又州界之內
樹生連理二木隔澗滕枝相
通越壑跨水合為一榦方之
舊說彌遠為貴宣城所統臨
城縣山中獲草一株交柯攢
莖紫蓋黃裏貞潤暐煜自然
天華採綴應時貿色不變
炳懷有徵近獲吳興太守臣王
奐云十一月二十九日解所統長
城縣令臣張攜解稱其月二

十五日廿露降縣東界下山之
陰又東太守臣腦解所統武進
令臣紀法宗云十一月十日解稱
其月二十四日廿露降於彭山松
樹至九日又降如初臣以祥緯
雜遝星燭波連斯乃靈跡深
覃睿裹覽感理應寫順祗無
涌祕稽往徵古僉欣升泰瑤光
日闡玉緪承休謹拜表遣兼
長史叅軍臣姓名奉銅鍾芝
草以聞

十七日先書郗司馬未去
即日得足下書為慰先書
以具示復數字吾前東粗
足作佳觀吾為逸民之懷
久矣足下何以方復及此
似夢中語耶無緣言面為
歎書何能悉龍保等平安
也謝之甚遲見卿舅可耳
至為簡隔也今往絲布單

和子由論書

吾雖不善書曉書莫如

我苟能通其意常謂

不學可貌研容有矉醜

美何妨楷端莊雜流麗

劉健含婀娜好之每自

誚不謂子亦頗書成癖

棄吾去繆被旁人裏體

勢本闊落結束入細

廣子詩亦見推語重來

敢荷通來又學射為

薄愁穿等為好竟等

成不精安用影行當

畫屏去萬事付懶惰

吾聞古書法守駿莫

此駭世俗筆苦驟眾

申從蟲駭雛張烏已

遠此誤為時左

記所見開元寺吳道子畫

佛滅度當子由

西方真人誰所見衣被七

賓行雙複盡時候道

肩初如濛濛隱山面面漸如
濯濯出如蓮道道成一旦乾
空滅奔會四海悲人天
翔禽出鄉動林谷驚
魁蹄濺迸泉屍眉
深目役誰子繞床彈指
性圓隙如寒月墮清
畫空有約光留故疆春
游古寺拂塵壁遺像
久此靈奇煙畫師名像
寫名姓皆云道子口所傳

縱橫固已蓋夫□鄧有如
巨鱷吞小鮮來詩所誇
熟與此安得擋挂其旁

觀

中巖堂詩

玄蜀初逃難游秦遂亦
歸圖盡意喬木卷堂生
芳人非鑒石清流激□
門野鈴飛桃區居爲久念
長□此心逵
經詩□偕蝶坡香似伏
□雷□□□□□□□□

陈山嵋字雪堂益都人道光
进士工小学与先山岳俱有文名
安邱王筠曹鎔其乡盍各穜说文
之成得其校正之力为多孟与曰堪
许印林梅莫逆交故说文往時
引雪堂印林之説见王荣友
撰陈山岳诗集序

亭亭古幹生晚倚閒庭
久蟄豈容羣陰隱塵志浮
君祥
二月鄞多梅晚幽香此地
嘗依之慰畫窗暖暖暎芳
華但喜深桃杏亂笑粉
芳尊孤
雪堂先生雅屬
子貞書行紹基

莫使之慰道窈之曉之相吳

妹不恨故圖隔室峰岑

莫徂去深桃杏亂笑海

芳葉孤

雪堂先生雅屬

子貞弟何紹基

書札

紙本　縱二二釐米　橫一四釐米　年代不詳

竹葉庵集四冊在邊德

畫坡金蘭陵有石容畫冊河

等墨印

松伯一函芳前田几

紙庄芝太人□□

□果